想畫就畫 —— 壓克力畫
Laying a Acrylics

溫蒂·吉爾博特（Wendy Jelbert）著

呂孟娟　譯

我要將這本書獻給奧莉佛·海威森·布朗，以及四個親愛的孫子——喬治·卡爾，艾拉·沃爾，威廉·海威森·布朗，雨果·沃爾克

唐莊文化

作者簡介

溫蒂·吉爾博特在英國南安普敦美術學院學習雕塑、抽象美術、製陶和版畫複製。她是一位老師,也是一名職業畫家,從事粉彩畫、油畫、壓克力畫、墨水畫和水墨畫的創作。溫蒂喜歡嘗試用不同的方法來混合媒材和結構,有時她使用非傳統的方法,反而創造出令人驚訝的獨特效果。

她的畫經常在南安普敦(Southampton)、倫敦、布賴頓(Brighton)、康沃爾(Cornwall)、劍橋等地的畫廊中展出,她也在《休閒畫家雜誌》(*The Leisure Painter magazine*)上發表不少文章。

溫蒂撰寫過很多美術書籍,而且還製作了三部電視節目,探討技法混用、花園的畫法、線條和水彩。

溫蒂居住於漢普郡(Hampshire),臨近安多佛(Andover)。她的三個孩子已經長大成人,其中兩個也是職業畫家。

總審訂簡介

陳景容,一九三四年出生於彰化,師大美術系畢業,東京藝大研究所壁畫碩士,現任國立台灣師範大學美術系研究所兼任教授,從事繪畫創作近五十年,是台灣代表性的畫家之一。擅長素描、水彩、油畫、嵌畫、壁畫、粉彩、版畫和彩瓷,作品以超現實表現手法居多,而寧靜、孤寂與哀愁的一貫氣氛,也讓人不自覺遊走在現實與虛幻的氛圍中。

推薦者簡介

陳甲上,一九三三年生於台灣台南縣。現任亞細亞水彩畫聯盟主席、日本現代美術協會理事、高雄水彩畫創會會長,以及台南美術研究會會員。一九八八年至二〇〇一年獲得的獎項包括:漢城奧運美展特賞,日本現代美協展外務大臣賞、大阪市長賞、參議院議長賞。畫作曾經於台灣省立博物館、台灣省立美術館、高雄市立美術館、台北國父紀念館等地展出。個人著作包括:《陳甲上壓克力彩畫集》、《陳甲上水彩畫集》、《陳甲上七十回顧選輯》、《陳甲上畫與詩》……等。

總審訂序
優秀的創作，從基礎開始

⊙陳景容

　　在人類歷史的精神生活中，藝術，一直是傳達感情，表現心象的主要媒介，而在人不會讀寫和算術之前，繪畫早就是一項表達內心感受的方式。

　　在創作時，我非常強調繪畫並不只是客觀的視覺再現，它應該能呈現內心的感受、幻想、詩趣和崇高的思想，這樣作品才有內涵。也因此我開始著手畫一幅畫時，往往都要花很多時間構想，每一個構圖總是得經過審慎的思考、反覆推敲、速寫、局部素描等等步驟之後才開始創作。

　　很多初學者常對著白畫布或畫紙束手無策，補救的辦法很多，其中之一便是藉由書本的解說，這是跨入繪畫的一種方式。可是技法的微妙之處，在於從很多失敗的經驗與摸索中，心領神會找到答案。從基礎開始，只要下筆，加上一顆善感的心，優秀的創作都有可能應運而生。

　　事實上，了解繪畫技法不僅對創作很重要，甚至對欣賞繪畫也是重要關鍵。我覺得欣賞繪畫本身也是需要具備各種繪畫技法的知識和智慧，這樣才能探討出每一幅畫的奧祕。例如：傳統的英國水彩畫，色彩層次分明，用的水分不多，色彩是一層層加上去的。像這樣，要能夠體會這當中的微妙之處，一定要對繪畫材料與技法有相當的了解與體驗，才有助益。

　　隨著台灣生活水準的提升，有愈來愈多的人在事業追求之餘，開始注重生活的品質，繪畫也成為人人可從事的休閒活動。在這個學習的過程中，提供正確學習方式是最重要的關鍵。現在由日月文化集團旗下的唐莊文化，從英國擁有三十年藝術出版經驗的 Search Press 出版社，取得這一套【想畫就畫】繪畫技法系列十本書的版權，介紹不同的繪畫技法，包括：水彩畫、油畫、壓克力畫、粉彩筆畫、鋼筆淡彩畫、水彩薄塗技法、創新水彩畫技法、水彩風景畫、創新壓克力畫技法、基礎繪畫技法……等，每一本書分別由各領域的畫家引導，從材料準備、調色、構圖、技法應用，到繪圖的逐步示範。內容簡單容易了解，是一套有心想學習繪畫的人的敲門磚。我很高興能協助審訂這套書，並將這套書推薦給所有需要的人。

　　（本文作者為國立台灣師範大學美術系研究所兼任教授）

推薦序
工欲善其事，必先利其器

⊙陳甲上

　　一九八八年應邀訪問日本大阪畫壇，回程時日本友人送我一盒壓克力水彩，這是我第一次看到壓克力顏料（acrylic color），也是我拿來繪畫的第一盒壓克力水彩；或許由於我有長年的水彩畫基礎，經過數年的鑽研和創繪經驗，壓克力水彩讓我經由生疏而習慣，習慣而熟練，而且愛上它，甚至迷上它，一、二十年從不間斷，所以近幾年來已是得心應手，可以說幾近隨心所欲。

　　不過回首來時路，研繪的過程是坎坷多於平坦，挫折多於順心，但是我堅持走過來了。我在想，如果當年有日月文化集團這套《想畫就畫 —— 壓克力畫》和《想畫就畫 —— 創新壓克力畫》的引導或參考書，深信我在研繪的路上會走得輕鬆如意，提早掌握壓克力彩的特性，因爲在美術的領域，任何顏料媒材，必先掌握其特性，才能充分發揮在創作品上。現在日月文化集團旗下的唐莊文化，從英國擁有三十年藝術出版經驗的 Search Press 出版社，取得這一套「想畫就畫」繪畫技法系列的版權，在國內發行中文版，實在爲美術界帶來莫大的福音。兩本我都瀏覽過後，發覺作者溫蒂・吉爾博特（Wendy Jelbert）很細心，也很用心，她列舉材料、調色、技法、甚至繪畫作品的過程，逐步示範，明細而具體，十分可貴。《想畫就畫 —— 創新壓克力畫》書上，更提供不少作者個人研發的特殊技法（如創造紋理）和輔助工具或媒材等，所以個人認爲這兩本書不僅給有興趣，不分年齡性別的初學者一把入門的鑰匙，讓你很快進入狀況，掌握壓克力水彩特性，而對已有創作經驗的畫界朋友來說，也值得參考作者私有的特殊技法，或許你會有新的體悟，創繪出新的風格。

　　你聽過「工欲善其事，必先利其器」這句話吧，任何領域行業，除了個人的基本條件外，必須得先備妥該有的器材和工具。唐莊文化這套「想畫就畫」繪畫技法系列書，正是我們在美術領域，開拓彩繪不可或缺的工具書，因爲在學習研究的歷程上，有專家前輩的經驗做爲我們的引導或參考，對任何學習者都是有助益的，如此就不用浪費太多在自我摸索、嘗試錯誤的時間上。

　　當年（一九八八年）我如果有這套「想畫就畫」工具書可以取經參考，相信不至花那麼多年就可以隨心所欲，彩繪於掌股之間；所以我長年以來研繪壓克力彩是「事倍功半」的，藉由「想畫就畫」這一套書，現在大家動筆彩繪起來肯定會「事半功倍」，因爲唐莊文化這套「想畫就畫」繪畫技法系列書很值得我們研究參閱。特爲之薦序。

（本文作者爲亞細亞水彩畫聯盟主席）

目錄

前言

一九二○年代，人工膠著劑（Synthetic binders）被拿來作顏料溶劑。墨西哥的壁畫家要找出某種顏料來代替水彩和油畫顏料，他們需要的是一種可以快速乾燥，而且不容易被改變的顏料。這時恰巧發現有一種被用在塑膠模型的東西，加入顏料後，能畫出符合所有畫家期望的品質——快乾、新鮮、持久的特性正好可用在壁畫和公共建築物上。壓克力顏料最早在一九五○年代的美國被色彩學畫家應用，如莫利斯·路易斯（Morris Louis）等人。它變化無窮，不僅可以用水彩和油畫技巧來畫，純粹用壓克力畫技巧也能天馬行空創作，或者你甚至可以把所有繪畫技法都融在同一幅畫。藉由不斷練習可以讓你的畫更加活潑自然，也能讓你對作畫本身體會更多。

另外，壓克力畫的優點在於它可以畫在任何表面上，如帆布、畫紙、木頭、金屬或石膏，而且快乾的特性即使繼續上第二層顏料也沒關係。

我教繪畫二十五年，壓克力畫並不是那麼獲得學生好評，他們總是抱怨顏料乾得太快，顏色太過淡，動作慢的總畫不出他們要的結果。但最近發明了一種特別的調色盤，它能讓顏料潮濕，延長壓克力顏料乾燥的時間，好讓使用者能盡情揮灑作畫。

我在本書中會示範壓克力畫的多樣和活潑特質，展現它們不受限、發揮空間十分自由的一面，透過逐步示範帶領你們認識各種技巧，同時用一系列的畫作來表現各種特點。因此無論你是初學者，或是當作複習的老手，希望你們都能找到靈感，早日畫出令自己滿意的畫作。

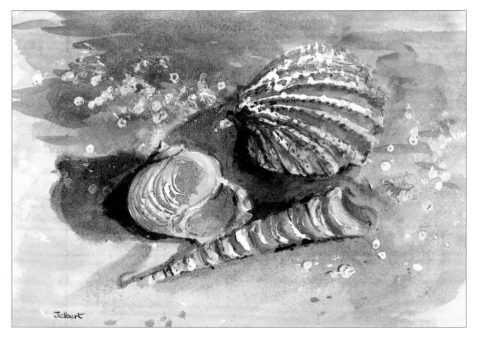

貝殼（Shells）

20.5×15.5公分
（8×6英寸）
這些貝殼表面質地複雜多變，我選用多樣厚塗技法（參第16頁）在紙上重現它們的特質。

海岸（Sea Shore）
18×24.5公分（7×9¾英寸）

這片簡單的海岸展現出顏色對比的迷人特性，這些藍色（運用簡單漸層手法表現的海水）與土黃色（yellow ochre）和岱赭色（burnt sienna）呈現完美對比。

材料

當你選擇顏料畫筆和其他材料時，一定要在能力範圍內選最好的。舉例來說，畫家級的顏料一定比次等的純度高，一段時間過後，你也會發現它們較經濟實惠。除了接下來我介紹的材料外，當我到戶外作畫，我也會使用小型摺疊椅和帆布背包。

我的調色盤

調色盤是每個畫家最基本的工具。首先，你可以用任何一種有凹槽的容器來當調色盤，像舊碗盤就非常適合，但易乾的壓克力顏料無法重複使用，也很難清除，因此作畫時務必保持潮濕。大部分的美術用品店都會販售的保濕調色盤（stay-wet palettes），就是特別為壓克力顏料而設計。

保濕調色盤通常有塊很大的調色面積、畫筆槽和幾格顏料槽，以及一個畫完後就要換的透明蓋子。調色區先鋪吸水紙，再加上一層防油紙或繪圖紙，每次防油紙上蘸滿顏料後就更換新的。

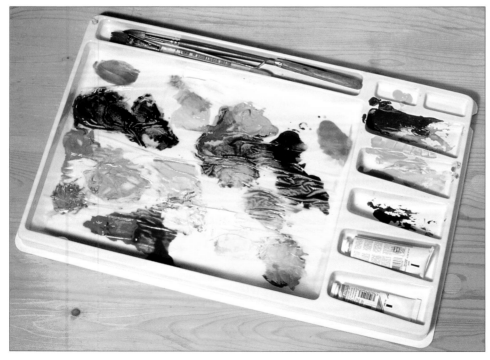

我的保濕調色盤和幾個我喜愛的顏料，如：
- 檸檬黃色（lemon yellow）
- 偶氮黃溶劑（Azo yellow medium）
- 奈酚亮紅（Naphthol red light）
- 永久暗紅（Permanent alizarin crimson）
- 群青色（Ultramarine blue）
- 酞藍色，紅底（Phthalo blue, red shade）
- 天藍色（Cerulean blue）
- 橄欖綠色（Oliver green）
- 酞綠色，藍底（Phthalo green, blue shade）
- 土黃色（Yellow ochre）
- 生赭色（Raw umber）
- 鈦白色（Titanuium white）
- 岱赭色（Burnt sienna）
- 二氧化紫（Dioxazine purple）
- 茶栗棕（Benzimidazolone maroon）

我的寫生簿

我隨身攜帶寫生簿，用來捕捉每個場景的氣氛。我會先用素描方式畫出畫作的輪廓，而且我發現用墨水或鉛筆等不同方式畫草圖很有趣，像是快速上色或在同主題上作變化。用這個方法最重要的是，它可以避免回到工作室後發現許多錯誤。

畫筆

壓克力顏料和水彩顏料、油畫顏料相同，有非常多鮮豔的顏色。市面上有管裝、罐裝或桶裝顏料，同樣的，在你能力範圍內買最好的。壓克力顏料乾了之後就無法重複使用，所以使用完後一定得換掉蓋子。

畫紙

壓克力顏料可以畫在不同紙類，或甚至其他非油性表面上，如硬紙板、帆布、木頭和金屬，但我習慣畫在水彩用紙或壓克力畫用紙。

水彩用紙分成很多材質，如熱壓紙（Hot Pressed，HP）較平滑，NOT ／冷壓紙（Cold Pressed）質地較輕，粗面紙表面較粗。這些紙的重量不一，從190克（90磅）到640克（300磅）不等，而我傾向於使用300克（140磅）的紙。

壓克力畫紙和畫板通常類似畫布特質，表面質地十分良好，你可以買一疊品質很好的壓克力畫紙，讓你能夠順利作畫，而且能從畫布、冷壓紙和粗糙紙來作選擇。

畫板

畫板可以用來墊在單一畫紙下面，一塊0.6公分（¼英寸）厚的膠合板或中密度纖維板（MDF）就十分理想，而且畫板要大到能容納尺寸最大的畫紙才行。

畫筆

畫筆種類繁多，要選到適合的並不容易，它們有很多不同的形狀、尺寸和品質。首先，我建議你們只買一兩枝來用，之後再漸漸添購新的。切記！在你能力範圍內選最好的。畫筆使用完之後一定要清洗乾淨，每完成畫作就用很濃的肥皂水來清洗畫筆。

我常使用平頭畫筆（8、12號）、圓頭畫筆（3、4、6號），以及兩枝線筆（0、1號）。注

注：本書畫筆尺寸與編號為英國當地的標準。

其他材料

鉛筆　我用6B石墨鉛筆來素描，並且用水彩用鉛筆（質地十分柔軟）來速記顏色。

橡皮擦　一塊很軟的橡皮擦非常適合用來擦掉畫作上的鉛筆痕跡，同時不傷表面。

畫架　重量較輕的摺疊式畫架比較理想，不管在室內室外都能用。

增厚劑（impasto medium）　可以加入壓克力顏料裡，增加濃稠度。還有很多像亮光劑（varnishes）、延長劑（drying retarders）等等其他用途的用劑，你可以直接向美術用品社詢問。

留白膠（masking fluid）　我常用到留白膠，但我習慣用代針筆來沾，以免傷害到畫筆。通常我會在留白膠上也上一點點顏色，增加它的能見度。記住不要過度稀釋留白膠，否則會很難清除。

遮蔽膠帶（masking tape）　用來固定畫紙於畫板上，也可以用夾子替代。

吸水紙　用來清除顏料或擦拭畫筆，同時也為我的保濕調色盤做好保濕。

水罐　一個裝乾淨的水，另一個則專門用來洗畫筆。

調色刀（Palette knife）　有各式各樣的形狀和尺寸，專門用在壓克力畫和油畫的工具。

調色

調色對專業畫家而言，是重要技巧之一。壓克力顏料能彼此融合創造出不同顏色，加入白色讓顏色變淺，或是加水稀釋來製造出清透的效果。要學會稀釋或混合技巧得花上很多時間練習，就像學鋼琴的學生初學音階一樣。這沒有捷徑，你只能專心學習，直到技術純熟。即使你不惜成本買到所有顏色的顏料，也創造不出稀釋過後的透明感。以下範例是我在這本書裡用到的調色技巧。

偶氮黃溶劑
（Azo yellow
medium）　　　天藍色
　　　　　　　（Cerulean
　　　　　　　blue）

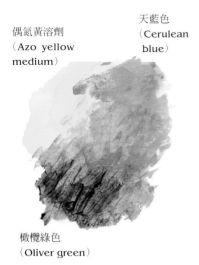

橄欖綠色
（Oliver green）

偶氮黃溶劑和天藍色混合成「安定的」綠色，正好用來畫葉叢和樹。混合後再加入橄欖綠色，變換不同基調的綠色。

土黃色
（yellow
ochre）　　　群青色
　　　　　　（Ultramarine
　　　　　　blue）

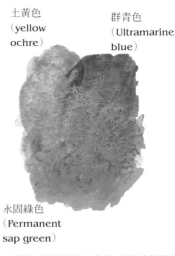

永固綠色
（Permanent
sap green）

土黃色和群青色混合出不同感覺的綠色，再加入永固綠色之後讓色彩更加豐富。

淺鎘黃色
（Cadmium
yellow light）　　二氧化紫
　　　　　　　　（Dioxazine
　　　　　　　　purple）

天藍色
（Cerulean
blue）

將二氧化紫混入黃色和藍色會產生較深的綠色，若加入多點黃色，綠色會趨明亮；若加入多一點藍色，綠色則會趨深沉。

螢光粉紅色
（Fluorescent
pink）

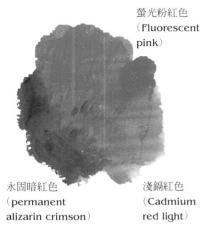

永固暗紅色
（permanent
alizarin crimson）　　淺鎘紅色
　　　　　　　　　（Cadmium
　　　　　　　　　red light）

將這幾種顏色混合後，正好用來畫活潑明亮的花朵，如天竺葵等。若多加點暗紅色，會略顯暗沉；若加點水或粉紅色則會淺淡清亮些。

岱赭色
（Burnt
sienna）

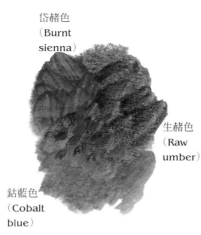

生赭色
（Raw
umber）

鈷藍色
（Cobalt
blue）

這三種顏色混合出的深色剛好用來畫岩石或樹皮，加多點岱赭色呈現出溫暖、淺淡的色調；加多點生赭色和鈷藍色則會增加暗沉效果。

酞青色，紅底
（Phthalo blue，
red shade）　　　天藍色
　　　　　　　　（Cerulean
　　　　　　　　blue）

紫色
（Dioxazine
puple）

天空和海洋的變化需要用很多顏色來表示，這三種顏色混合可以產生不同色調來畫。若只有這三種顏色混合，顏色會較深沉；加入鈦白色則會淺淡些。

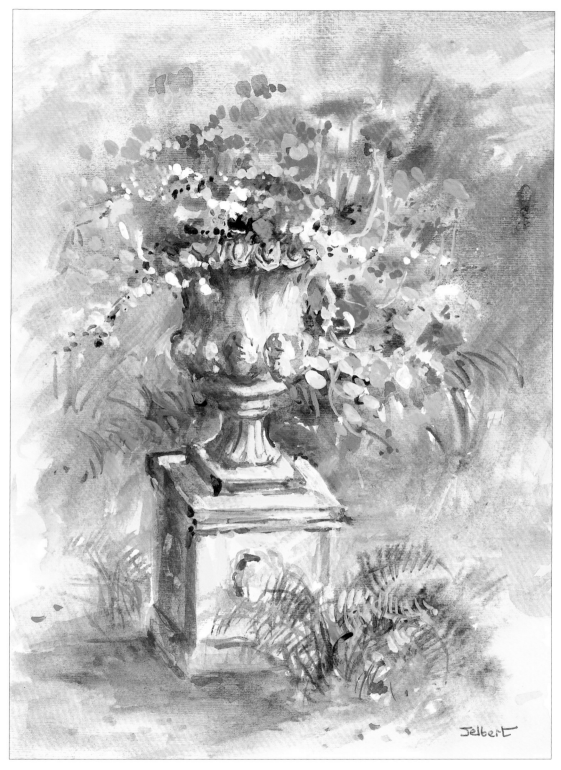

舊花座的天竺葵（Geraniums in an Old Urn）
17.5 × 25.5公分（6¼ × 10英寸）

本幅畫融合第12頁的調色技巧。

與壓克力畫同樂

用壓克力顏料作畫十分有趣多變，你用水彩畫或油畫的方法來畫也無所謂，壓克力畫對初學者和老手而言都是很好的嘗試。

水彩畫技巧

當你像畫水彩來畫時，壓克力顏料可以非常柔軟、濕潤，活潑自由或用到濕中濕技法，事實上，我在倫敦的水彩展中有75%都是壓克力畫作。

壓克力畫有個優點，當顏料乾了之後，顏色十分持久，再上一層也不怕毀壞底下的顏色。若要改變顏色，在顏料乾以前，只要馬上擦掉再重新上其他顏色，也不怕傷到下面的顏色。

這裡只有一些水彩技法會運用到壓克力畫上，當然還有許多其他的畫法，我想只要多練習，你們也能創造出不同的效果。

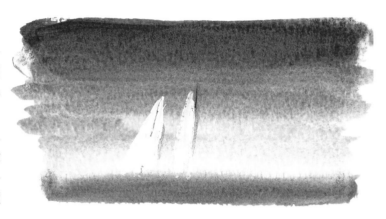

簡易漸層法（**Simple graded wash**）

漸層畫法非常適合畫簡單的天空。先加點水到藍色壓克力顏料裡，薄塗之後，用一枝大畫筆從頂端先畫一大片藍色，再加水稀釋後，重疊一小部分，畫出第二層藍色，再加更多水稀釋，最後畫出由深至淺的漸層效果。這幅畫裡，我畫完漸層的天空後，底下加上一片深藍色海洋，最後再用鈦白色畫上兩艘帆船。

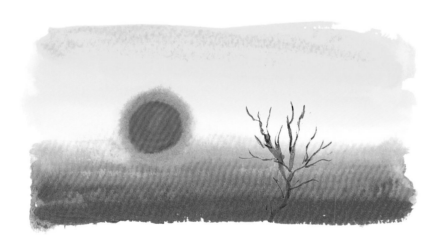

融色法（**Blended washes**）

將兩種簡單的漸層色結合可以創造出有趣的結果。先用一種顏色從畫紙頂端畫出漸層色彩，一直畫到畫紙中央，然後將畫紙顛倒後，再畫出另一部分的漸層色彩，讓最淺的部分在中間與第一個顏色相互融合。在此畫中，太陽的外圍輪廓要在顏色未乾前就先畫上，等顏色都乾了之後，再畫整個太陽和枯樹。

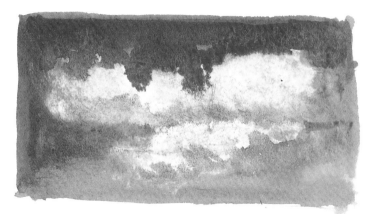

擦去法（**Lifting out**）

這個技巧是要作出淺淡柔和的效果，例如畫雲。在沾濕的畫紙上畫上水彩，接著用吸水紙吸出雲的輪廓，同時淡化底下的顏色。在這幅畫裡，我在雲層底下加上點灰色，使畫面更寫實。

重疊法（**Glazes**）

稀釋的壓克力顏料略呈透明，透過互相重疊可以創造出很好的效果。先用互成直角的色帶作練習，重疊藍色會造成陰影，重疊黃色則會呈現陽光的效果。

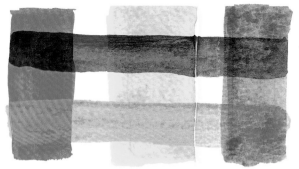

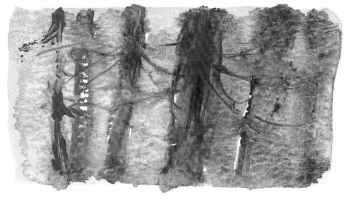

濕中濕法（**Wet into wet**）

這叢罌粟花用顏色間的濕中濕法來呈現。先用清水沾濕畫紙，然後滴上稀釋的顏料後，將畫紙左右上下傾倒，讓顏料流動融合在一起。多練習之後，你就會懂得如何控制顏料流動的技巧。

濃淡法（**Thick and thin wash**）

用清水稀釋部分顏色之後，就會產生一塊勻整的顏色，這種濃淡交錯的技法所產生的效果會很不錯。先用畫筆蘸混色後，迅速在乾的或已沾濕的畫紙上掠過，在同樣的顏色中就會產生深色的區塊。在這幅畫中，我先用藍色塗滿整張畫紙，接著樹的部分以濃淡法塗上棕色呈現。

油畫技法

　　壓克力畫可以像油畫一樣，直接將顏料沾在調色刀或畫筆上作畫。這裡提供一些技巧讓你練習，你可以加上一些特殊溶劑延緩顏料變乾的速度，提高顏料的流動性。向美術用品社好好請教一下溶劑的種類與用法吧。

厚塗法（Impasto）

厚塗法是直接擠出厚厚的顏料在調色刀和畫筆上，畫出吸引人的紋理。你也可以將顏料和壓克力增厚劑（acrylic impasto medium）混合，增加顏料的濃度。無論你用何種方法，就這樣讓它慢慢乾燥，或者在乾了之後上一層光料即可。這種方法可用於容器外觀設計，或畫出古老石牆或階梯的紋理。

漸淡法（Scumbling）

先將單色塗在乾的表面上，等乾了之後再用調色刀或畫筆上一層更濃的顏色，讓底下的顏色能夠隱隱透出。這種技法適用於表現山景中的白雪或岩石。

調色刀技法（Painting with a palette knife）

試著直接將顏料沾在調色刀上，然後只用調色刀作畫，並嘗試各種刀片尺寸和各式大膽的畫法！這種濃稠效果正好適用於建築主題上，但還有其他主題也都會用此技巧表現。以此畫為例，僅用調色刀就能表現出一堆柴火熊熊燃燒，火焰白煙交錯的效果。

其他技法

　　這裡提供其他兩種技法讓你們練習。留白膠技法能突顯出留白部分，且可以和上述的技法互相搭配。隨意擦去技法只能用在壓克力畫創作上，也讓作品有一個活潑、自由的源頭。

　　這些「行家畫法」很好玩，不僅能增加你的功力，也能運用在不同主題上。希望這些技巧都能激發你更多的靈感，創作多樣的作品。

使用留白膠

留白膠無法上色，塗在畫紙上是為了要保持某部分的空白，乾掉的顏料若要再上一層顏色，也可以先上留白膠，就是所謂的重疊技法（glaze）。用繪圖筆或舊畫筆沾留白膠，等它乾後，清除掉留白膠，就會露出空白部分或底色。留白膠不要上太多，以免很難清除乾淨。留白膠可以用來畫出樹、細節部分或建築物形狀。

隨意擦去法
（**Random Lifting out**）

能使用這種技巧是因為壓克力顏料即使被稀釋，乾燥之後還是防水，這種特性正好能用來創造出更活潑生動的畫作。將不同厚度的顏料塗在畫紙後，使畫紙半乾（用吹風機），將整張畫紙浸在清水裡，用手指輕磨表面，一些未乾的顏料會脫落，留下隨機的圖案。

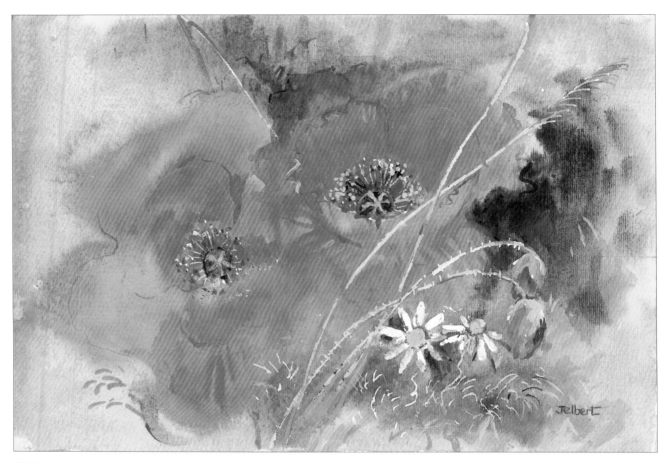

罌粟（**Poppies**）

25.5×18公分（10×7英寸）

罌粟花是繪畫題材中最受歡迎的一種，很適合用水彩來表現出它們枯萎後，相互融合於周圍環境的感覺。

我先用鉛筆畫出花冠、雛菊、蓓蕾、花莖等部分，再用繪圖筆畫上有色留白膠。等留白膠乾後，我沾濕整張畫紙，用土黃色和橄欖綠色混合後的明亮綠色來畫花冠周圍部分。

未乾前，快速用紅色和粉紅色系畫出花朵的部分，讓顏色自然在畫紙上融合。我用藍色和綠色色調畫出花朵右側及花蕊的陰暗部分。自然風乾後，小心清除掉留白膠。

我加強了背景的陰暗處，用土黃色和橄欖綠色來描繪細微的花蕊，再用線筆畫蓓蕾和雛菊。最後在一部分的雛菊花瓣畫上淺藍色調，其他則保持明亮狀態。

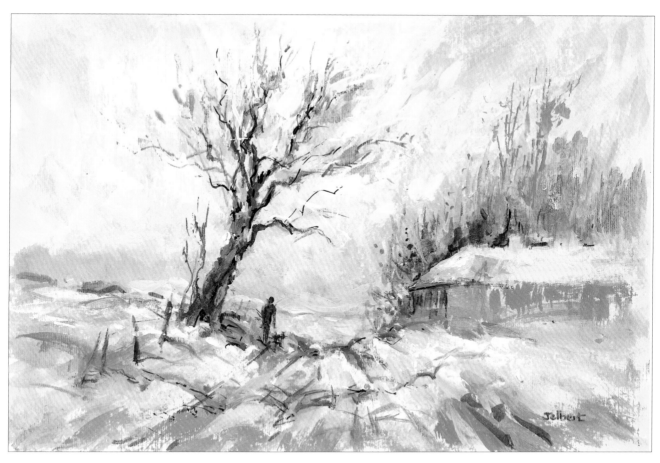

雪景（**Snow scene**）
25.5×18公分（10×7英寸）

這幅景色畫得十分鬆散，是用壓克力顏料的濃稠混色，再以油畫手法完成的。

我先用線筆蘸生赭色畫樹、小徑和房子，風乾後，將整張紙上層淡淡的土黃色，統一整幅畫的色調。

接著用鈷藍色和鈦白色混合畫出天空和遠樹，讓顏色變淡後再畫屋頂。前景及樹下的陰影部分和小徑周圍則用紫色和鈦白色來畫。再用厚厚一層藍色和紫色畫出天空、遠樹和前景，但要讓底色的土黃色能隱隱透出，提升明亮感。

我畫上房子，將顏色從白雪覆蓋的地上、小徑延伸到樹下，然後用調色刀加上淡藍色，畫出厚雪。小樹枝和圍牆則用線筆蘸岱赭和藍色來描繪，最後再加上人和小狗當焦點。

畫天空

　　天空很奇妙，我喜歡靜靜坐著觀察變化多端的形狀和顏色，即使是無雲的晴朗天空也會隨著一天時間的改變而不同。一幅畫要成功，天空和底下的景物要完美搭配，如果景物細膩，天空就盡量簡化。接下來我要用不同技巧來教你們畫出三種天空。

簡單的天空 —— 漸層法

❶用清水沾濕畫紙。再用大枝畫筆水平塗上漸層的群青色，愈靠近地平線，顏色愈要不斷稀釋。

❷將吸水紙沾濕後，輕輕擦出雲的痕跡，動作要迅速，而且每次都要用吸水紙乾淨的部分吸走顏色。

❸將群青色和一點岱赭色混合成灰色之後，塗上雲層底端的陰影部分。

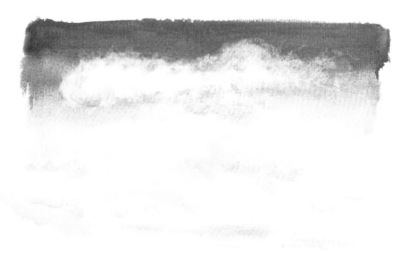

❹將灰色稀釋，修飾出遠方雲層的輪廓來完成這片天空。

日落 —— 濕中濕法

❶用繪圖筆沾留白膠畫出太陽的輪廓,讓它風乾。

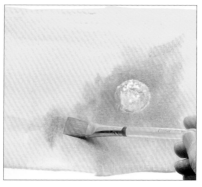

❷用清水沾濕整張畫紙。將偶氮黃溶劑加淺鎘紅色,混合成橘色後畫上整片天空,再加點螢光粉紅色來畫太陽周圍部分,讓它自然與橘色混合。

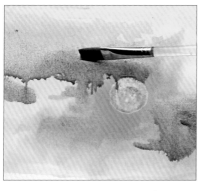

❸在太陽附近畫上二氧化紫的雲層。然後群青色和二氧化紫混合再加水後,畫出雲的形狀。

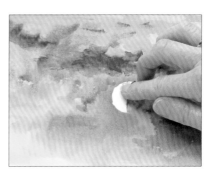

❹等顏料風乾,清除掉留白膠,露出留白部分。

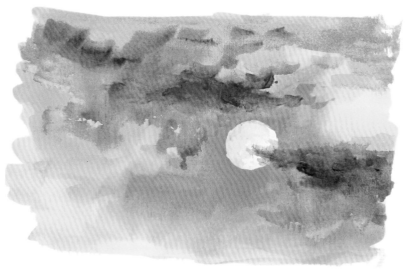

❺偶氮黃溶劑稀釋後塗上太陽,愈往周圍稀釋愈多。用二氧化紫畫出一縷輕雲飄過太陽。

暴風雨天空 —— 油畫技法

❶用不同濃淡程度的土黃色「輕點」滿整張畫紙，讓它風乾。

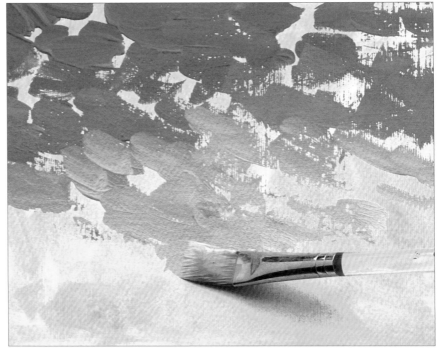

❷用群青藍和鈦白色混合出不濃不淡的藍色，蓋上之前上的土黃色，但是不要塗滿，讓土黃色若隱若現。愈往下畫，加入愈多的鈦白色，筆觸也愈輕柔。

❸將岱赭色和群青色混合加入鈦白色，用調色刀畫上雲層，用刀鋒製造出旋轉效果。

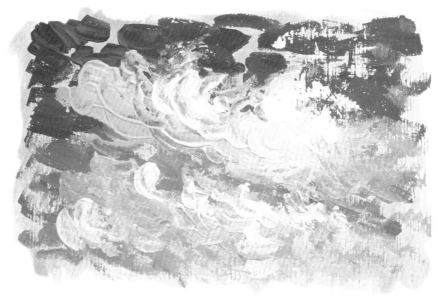

❹最後用鈦白色和些許岱赭色來加強雲層。

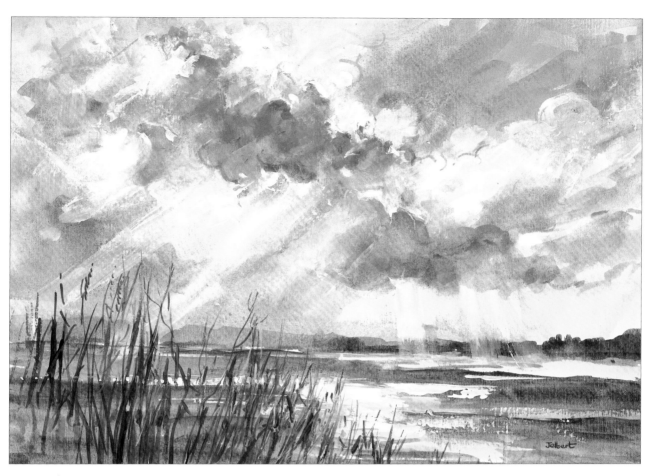

暴風雨雲層（Stormy Clouds）

34 × 24.5 公分（13½ × 9¾ 英寸）

這幅戲劇性的暴風雨畫作捕捉到暴風雨雲層透出陽光的感覺，光線從惱人的雲層中透出，落在中距離左右的地方。陽光正好為陰暗的後景和前景草叢細微的輪廓帶來強烈對比。

山崖上的雛菊

我將畫作視為一首「視覺上的詩」，因此它們的構圖都需要經過深思熟慮才行。你們不妨叫出腦中的筆記本，列出幾個問題來問自己：為什麼我選這個景色？我喜歡它哪裡？哪裡是我要的重點？我要改變構圖嗎？我要用到哪些顏色？接下來，你會發現，在開始下筆前有很多問題是需要先思考過的。

一般焦點都不會放在畫紙正中央，不論是水平和垂直層面，大致上是離紙緣左側或右側約三分之一的地方，及離頂端或底端約三分之一的地方。這個焦點應該是在你畫作中最淺、最深沉、最精細或最豐富的地方。

下筆之前先畫素描可以幫你找出構圖上的問題。我在山崖頂端散步時，看到這幅美麗的景色，因此決定先將它素描出來，作為以後畫作的參考。我畫了好幾張素描，變化不同的角度，直到找出我最愛的構圖為止。這些素描，包括我選出來當範例的這幅都在以下這幾頁。

我選用40.5×30.5公分（16×12英寸），300克（140磅）的水彩畫紙。我用留白膠畫上前景的花朵和草地，用漸層技法、重疊技法、縫合技法來完成背景的顏色。

裝備

土黃色（Yellow ochre）
群青色（Ultramarine blue）
二氧化紫（Dioxazine purple）
岱赭色（Burnt sienna）
酞綠色，藍底（Phthalo green, blue shade）
橄欖綠色（Olive green）
生赭色（Raw umber）
偶氮黃溶劑（Azo yellow medium）
2B鉛筆
留白膠和繪圖筆
8號平頭畫筆
1號線筆
吸水紙

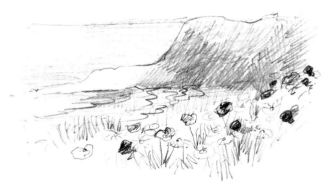

在這幅我最初畫的草圖裡，我描繪出從這個位置看出的明暗程度，同時也畫出山壁的角度和坡度，接著在前景概略畫出罌粟花群和草地。這樣的構圖其實很合理，前景也很細膩，中距離的山壁也很有形，但遠方的水平線略顯單調。

在這幅草圖中，我從剛剛的位置移往左上方。遠方的陸地呈現出有趣的形狀，前景的草地和雛菊取代原先的罌粟花。只是，這幅構圖雖然很好，但我覺得它少了張力和風格。

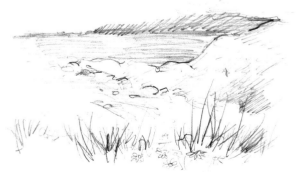

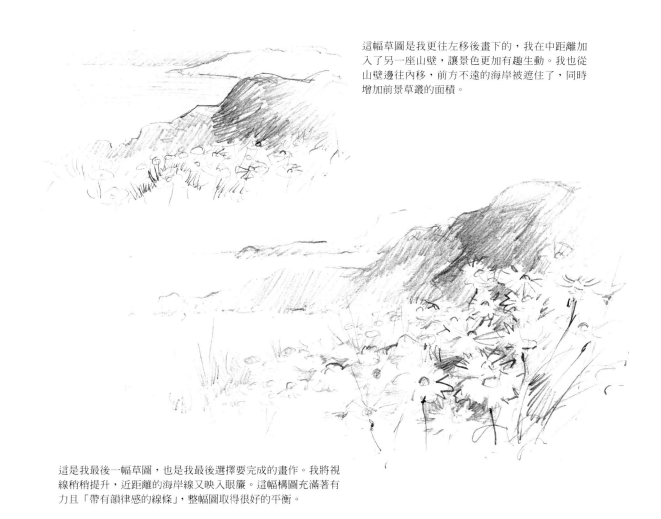

這幅草圖是我更往左移後畫下的，我在中距離加入了另一座山壁，讓景色更加有趣生動。我也從山壁邊往內移，前方不遠的海岸被遮住了，同時增加前景草叢的面積。

這是我最後一幅草圖，也是我最後選擇要完成的畫作。我將視線稍稍提升，近距離的海岸線又映入眼簾。這幅構圖充滿著有力且「帶有韻律感的線條」，整幅圖取得很好的平衡。

❶用2B鉛筆畫出構圖中的主要元素。

❷用描圖筆將留白膠畫上雛菊花冠、一些花的細莖和草地。

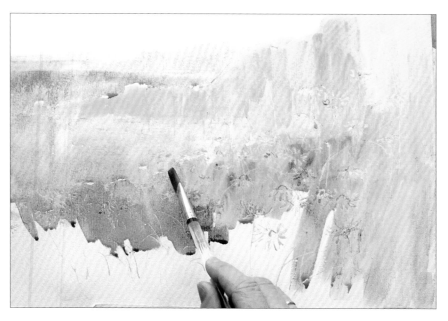

❸再用清水沾濕整張畫紙，接著迅速將景物上色。土黃色用來畫中距離的海岬，然後用大量稀釋的群青色畫遠方的海岬，加入些許二氧化紫畫上更遙遠的海岬。接著用群青藍畫上海洋部分，用岱赭色上前景後，再上酞綠色（藍底），讓顏色相融也無所謂。最後用淡淡的群青色刷上天空，讓它風乾。

❹將稀釋的橄欖綠色加入少許岱赭色混合，從右側畫上前景，再加入群青色來使色調暗沉，用筆端畫出草枝。

❺加入更多群青色來畫前景左側，愈往旁邊顏色愈淡。

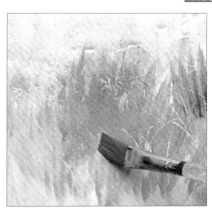

❻將生赭色與岱赭色混合，垂直大筆畫上中距離的海岬暗處，將顏色稍微蓋過前景雛菊花冠的部分。

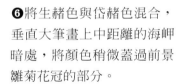

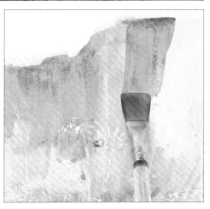

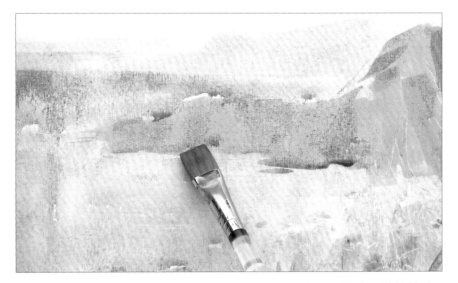

❼接著用岱赭色畫海岬，加入群青色將露出海面的岩石稍稍拉遠。

❽用二氧化紫畫出遠方海岬，製造出比前方海岬溫暖的色調。

❾用二氧化紫、岱赭色和群青色混合後，畫出近處山崖的陰影，將顏色蓋過雛菊的花冠。

❿將橄欖綠色和岱赭色混合，強調前景的草地。

⓫用以深淺不同的紫色來表現近處的海岸後，讓畫自然風乾。

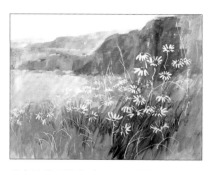

⓬輕輕清除留白膠，露出雛菊花瓣和草枝。

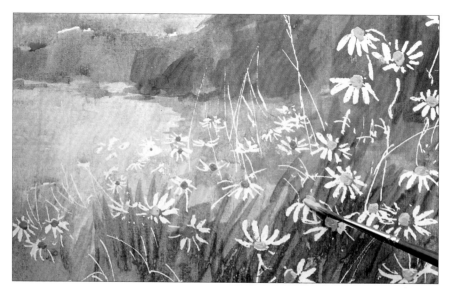

⓭用線筆畫出黃色花蕊，一些用土黃色，一些則用偶氮黃溶劑。用色調轉換來表現出形狀不同，接著加入少許岱赭色來畫陰影。

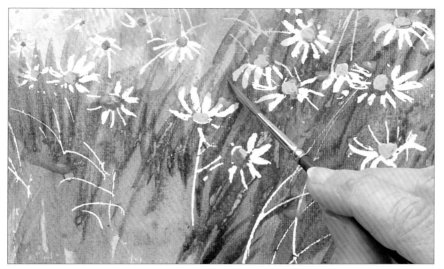

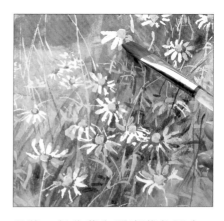

⑭用酞綠色（藍底）和偶氮黃溶劑混合稀釋後，輕輕上背景的部分，再用平頭畫筆來上剛剛留白的草地部分用線筆蘸不同深淺的綠色來點綴草尖，讓它風乾。

⑮將二氧化紫和群青藍色混合後，用平頭畫筆輕輕上雛菊的細微部分，接著用沾濕的吸水紙吸起部分顏色來表現輪廓和重點。

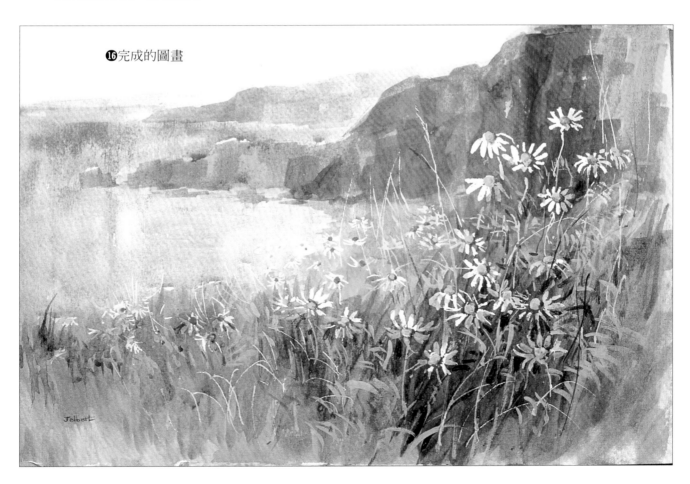

⑯完成的圖畫

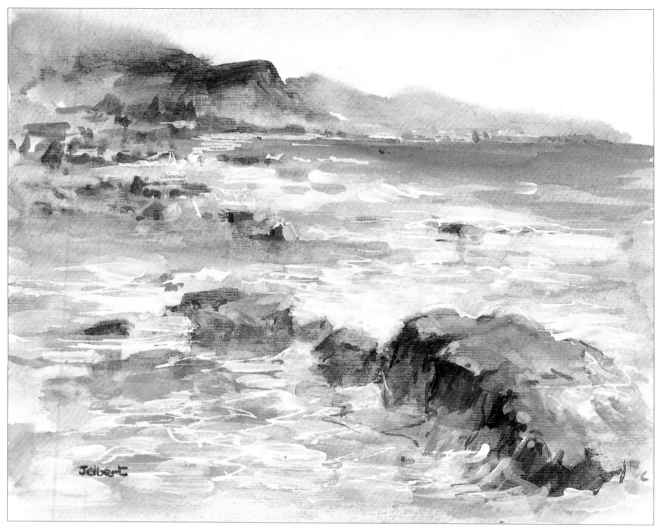

岩岸（Rocky Sea Shore）
17.5×14.5公分（6¼×5¾英寸）

這幅典型的康瓦爾（Cornish）海景完美呈現岩石、海洋和天空的對比。我先用留白膠強調海浪部分，再用調色刀勾勒出岩石的線條。

沙地（Sand Dunes）
17.5×22.5公分（6¼×8¾英寸）

我會畫下這幅圖是因為我喜歡海洋被前景的沙地及遙遠的海岬環繞的感覺，形成色調和紋路的強烈對比。

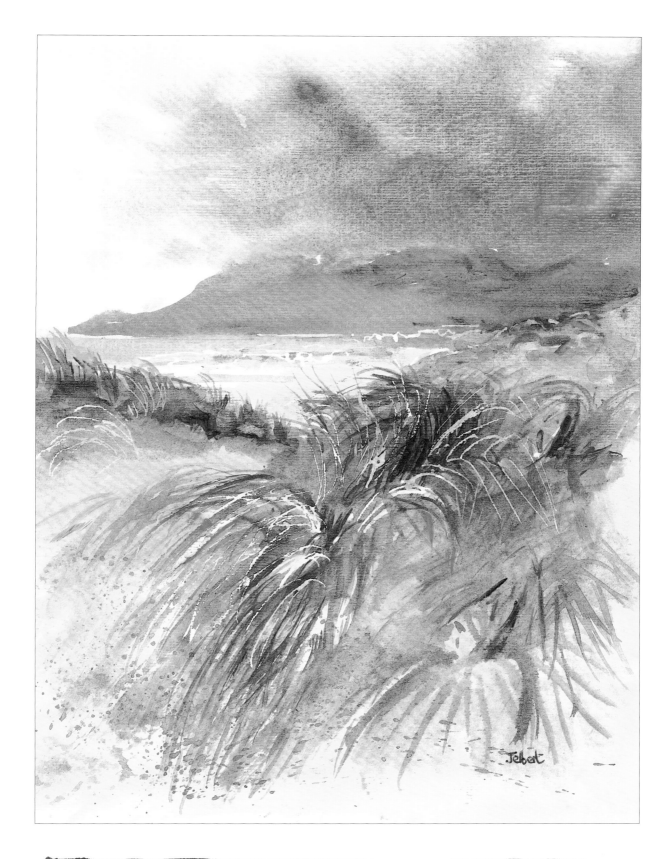

陽光映照的窗台

這片顏色豐富的牆是我和學生去布列塔尼（Brittany）作繪畫之旅時，不經意發現的。我用鉛筆畫出草圖，再用相機拍下，日後可以提醒自己顏色和紋路的樣式。這種粗糙石塊表面用厚塗技法來表現最好，而且在這幅範例中，我也用到重疊法和漸淡畫法呈現石牆的顏色變換。留白膠被用來展現光線部分，而縫合技法正好運用來畫天竺葵繽紛的色彩。我選了 40.5×30.5 公分（16×12 英寸），300 克（140 磅）的紙。

準備

鈦白色（Titanium white）
岱赭色（Burnt sienna）
生赭色（Raw umber）
佩恩灰色（Payne's gray）
二氧化紫（Dioxazine purple）
鎘橙色（Cadmium orange）
偶氮黃溶劑（Azo yellow medium）
永固綠色（Permanent sap green）
橄欖綠色（Olive green）
螢光粉紅色（Fluorescent pink）
群青色（Ultramarine blue）
土黃色（Yellow ochre）
2B 鉛筆
留白膠和繪圖筆
調色刀
10 號平頭畫筆
6 號圓頭畫筆

在戶外先用鉛筆畫下草圖，再拿這幅「方正的」構圖和照片中的影像互作比較。

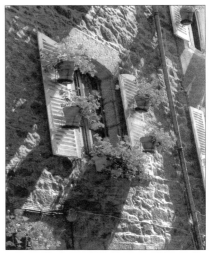

照片通常可以提醒我們選擇顏色和紋路的樣式，但它也都會呈現很多不相干的細節部分，而且角度有時很怪。以這張為例，由於這是條窄巷，我無法後退到可以把整個直立窗台拍成垂直狀的位置。

❶先用 2B 鉛筆輕輕勾勒出構圖中
的主要元素，接著用留白膠（加
點顏色）和繪圖筆將部分泥牆縫
隙和窗台的百葉窗留白。

❷直接把鈦白色擠到調色刀上畫石牆，用水平
垂直交錯的方式畫出不同的紋路走向後，讓它
風乾。

❸用平頭畫筆蘸岱赭色和生赭色
上石牆部分，讓它風乾。

❹將二氧化紫和少許鈦白色混合，重覆畫上石牆（略過窗檐）來
改變色調，並將顏色集中在厚塗紋路的凹入處。

❺畫筆蘸上大量二氧化紫和
生赭色的混合色後，用手指
撥動筆毛，讓顏色自然噴灑
在畫紙的石牆部分。

❻將岱赭色和鎘橙色混合,用圓頭畫筆變換不同色調畫花盆,接著加入少許生赭色加強陰影和輪廓。

❼將葉子部分沾濕。

❽用濕中濕法,用偶氮黃溶劑畫上葉子部分,再滴上些許的永固綠色。

❾在葉子部分加上少許橄欖綠色加強輪廓,再滴上螢光粉紅色畫花朵。

❿用群青色、偶氮黃溶劑和少許
永固綠色混合後,畫出窗戶的陰
暗處。

⓫用二氧化紫勾勒出窗戶的陰影
部分及描繪出葉子的輪廓。

⓬將群青色和少許永固綠色混合
後,描繪出窗戶的百葉窗扇頁,
讓它風乾。

⓭將百葉窗外圍上一層淡淡
的土黃色。

❹將岱赭色和少許土黃色混合
後，再加上窗框部分，藉著改變
色調來製造出輪廓和陰影。讓它
風乾。

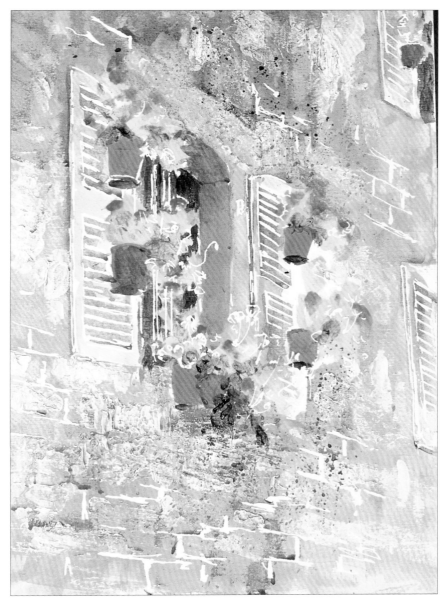

❺小心清除留白膠。

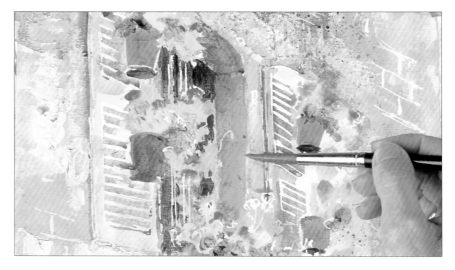

❶❻用稀釋的背景色調來畫剛剛留白的石牆、葉子和花的部分，藉此柔和畫作。

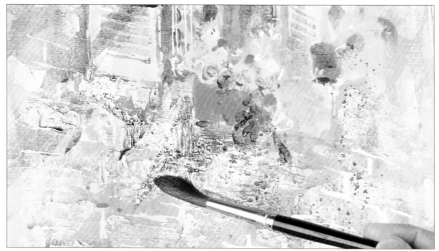

❶❼將二氧化紫、群青色和少許岱赭色混合，畫出石牆百葉窗、花盆和樹葉的陰影部分，讓它風乾。

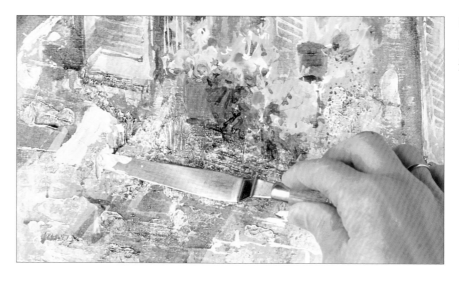

❶❽最後，直接將鈦白色和黃土色擠在調色刀，藉此描繪光線的部分。

❶❾完成的圖畫

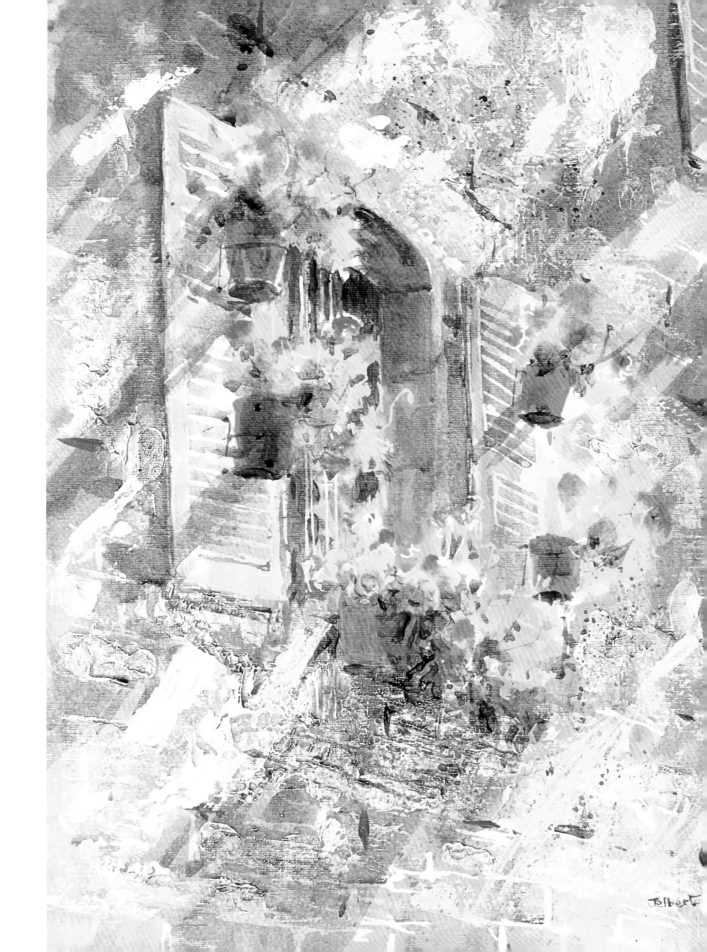

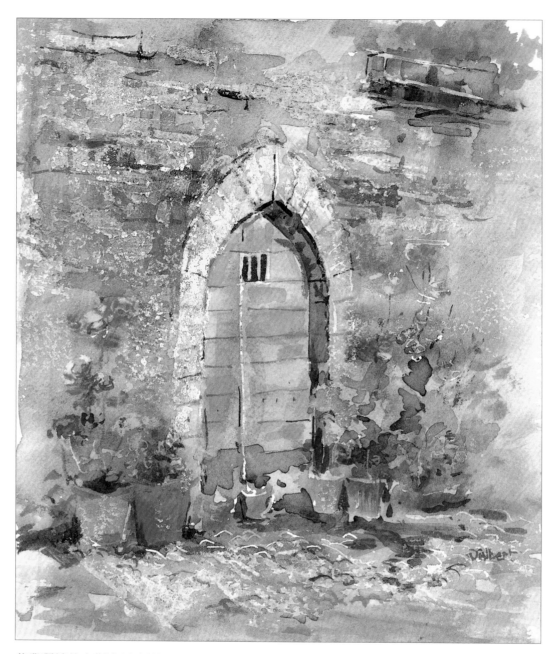

花叢環繞的多斯卡尼大門（Tuscany Door with Flowers）
15.5×18.5公分（6×7¼英寸）

我用第33頁的厚塗技巧畫出年代久遠的古老石牆。淺藍色大門和灰色、岱赭色及土黃色混合畫出的石牆形成強烈對比。

希臘門道前的舊椅
（Greek Doorway with Old Chair）
37×49.5公分（14½×19½英寸）

明暗交替對比營造出整幅圖的氣氛，我非常喜歡陽光灑在葡萄籐，落在舊椅，以及前景薊花的部分，這些都是一開始就要先用留白膠留白。我同時也用不同的手法描繪出石牆和前景不同的質地與紋理。

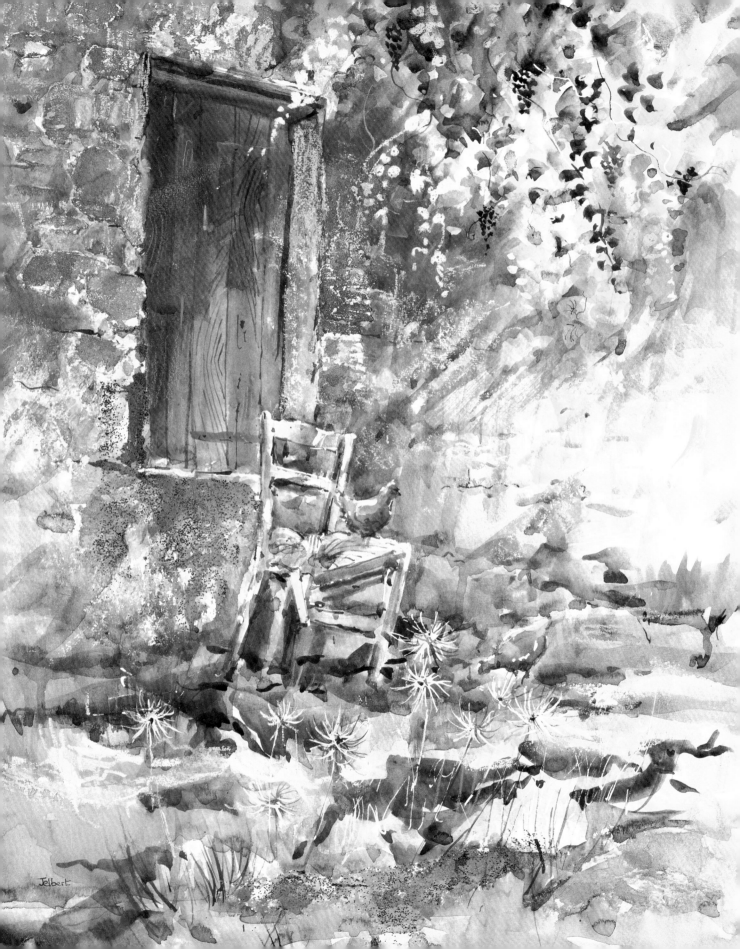

農場

我一直都喜歡畫動物，尤其是雞。我用兩張相片結合成這次的草圖，一張是路旁的圍欄，一張則是雞群。

在這張範例中，我使用簡易薄塗、隨意擦去、厚塗法、濃淡法、重疊法、漸淡畫法等技巧。這次我選用40.5×30.5公分（16×12英寸），300克（140磅）的水彩畫紙。

裝備

天藍色（Cerulean blue）
群青色（Ultramarine blue）
永固綠色（Permanent sap green）
橄欖綠色（Olive green）
岱赭色（Burnt sienna）
土黃色（Yellow ochre）
二氧化紫（Dioxazine purple）
偶氮黃溶劑（Azo yellow medium）
淺鎘紅色（Cadmium red light）
鈦白色（Titanium white）
增厚劑
2B鉛筆
10號平頭畫筆
6號圓頭畫筆
1號線筆
調色刀
吸水紙
水盆
遮蔽膠帶

我用這兩張照片結合成一幅畫，拍下照片後，我通常會直接在畫紙上畫出輪廓，但這次我把鉛筆素描的草圖也一併呈現，讓你們了解如何從不同照片中找出細節做合併。

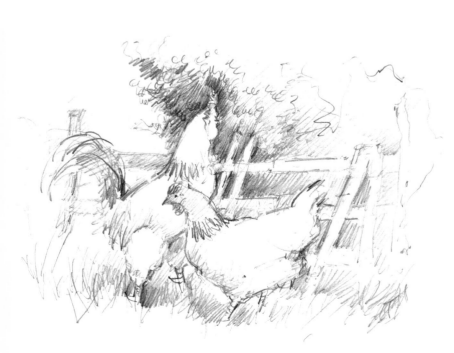

❶用2B鉛筆勾勒出主要元素的輪廓。

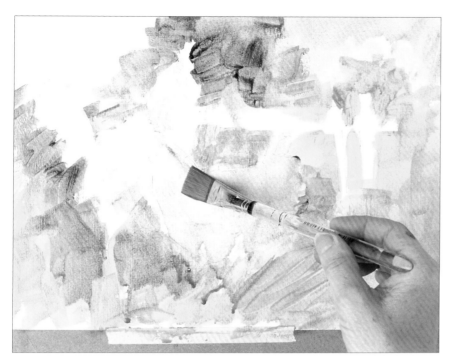

❸趁顏料未乾，用沾濕的吸水紙把母雞的顏色吸掉一些。

❷用平頭畫筆在天空和雞隻部分塗淺淺的天藍色，接著用群青色和永固綠色混合後，塗在樹葉部分。加入更多的藍色和橄欖綠色混合，塗在雞隻周圍的樹叢。蘸群青色並用濃淡法畫兩隻雞的地方。

❹將橄欖綠色和群青色混合後，用平頭畫筆修復暗沉部分。

❺等顏色半乾，將紙浸入水中，輕輕的摩擦表面，讓某些圖像稍稍剝落。

❻將浸濕的畫紙用遮蔽膠帶固定在平面上風乾。

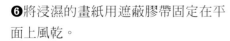

❼將土黃色、岱赭色和少許群青色混合後，用圓頭畫筆畫圍欄部分，再用同樣顏色勾勒出雞隻的輪廓。

❽用二氧化紫和群青色混合畫公雞的尾部羽毛。

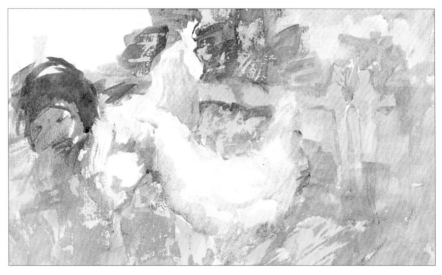

❾同樣的顏色稀釋後畫公雞的脖子和腳的部分。

❿以畫公雞的方式，用稀釋的天藍色畫母雞，接著用平頭畫筆蘸來畫草地和樹葉部分當中的空白處。

⓫將淺鎘紅色、岱赭色和少許的
二氧化紫混合後,畫上母雞的雞
冠和肉垂部分。

⓬將淺鎘紅色加上偶氮黃溶劑,
製造出明亮的紅色,畫上公雞的
雞冠和肉垂。

⓭將之前的這兩種紅色混合後,
畫雞隻的腳,並描繪出頭部的陰
影和輪廓。接著用土黃色畫上雞
喙的部分。

 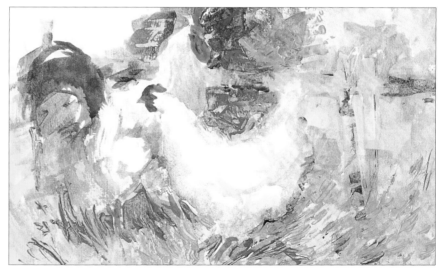

⓮將永固綠色加上少許橄欖綠色
混合,直接用調色刀描繪前景的
草地和樹叢。

⓯將少許天藍色和鈦白色加入剛剛的綠色,用調色刀繼續勾勒出不同深淺
色調的草地。將永固綠色、二氧化紫和岱赭色混合後,厚厚塗上圍欄來製
造陰影和年代久遠的感覺。

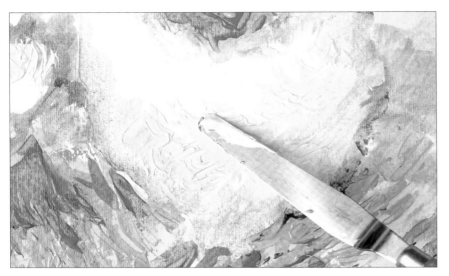

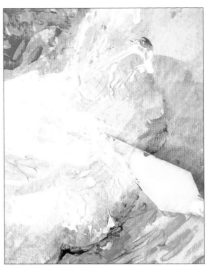

⓰將天藍色、鈦白色和增厚劑混合，用調色刀勾勒出羽毛。

⓱將少許增厚劑和鈦白色混合，加上羽毛明亮的部分。用尖頭調色刀描繪細節。

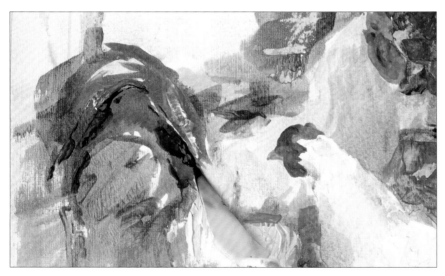

⓳將群青色和橄欖綠色混色，用調色刀畫母雞尾部的羽毛，再用圓頭畫筆蘸同樣混色點出兩隻雞的眼睛。

⓲將少許天藍色加入之前的混色，畫出公雞羽毛部分的明亮處。再將二氧化紫加入混色，勾勒出較深色的羽毛。用同樣的混色來畫兩隻雞身體較深色的部分。

❷⓿將岱赭色和天藍色混合，再用線
筆交叉畫出公雞頸部的羽毛，將混
色加深，再用畫筆加強出輪廓以及
母雞頭部的暗色部分。將岱赭色和
少許群青色混合，用同樣技法畫母
雞頸部的羽毛。

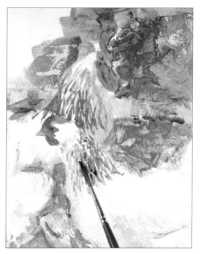

❷❶完成的圖畫

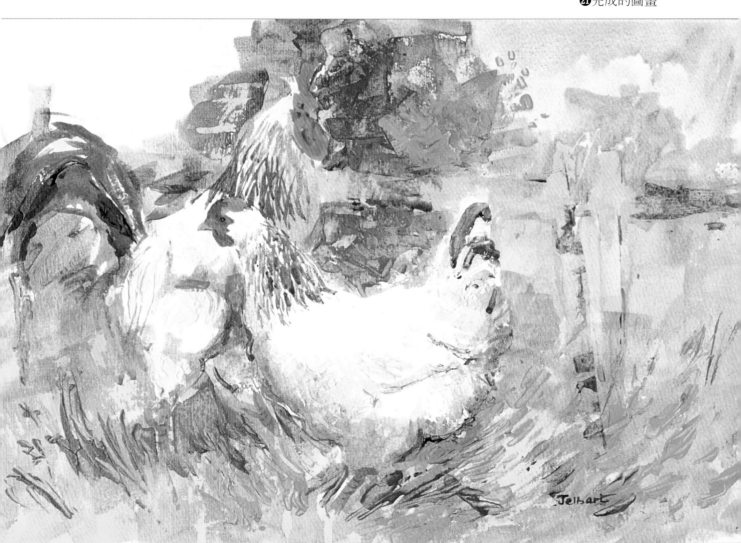

索引

想畫就畫 —— 壓克力畫
Painting with Acrylics

作者：溫蒂·吉爾博特（Wendy Jelbert）
譯者：呂孟娟

發 行 人：張水江
社　　長：蕭豔秋
總 編 輯：胡芳芳
副總編輯：黃穎凡
副 主 編：林淑鈴
封面設計：左耳
行銷業務部總監：蔡美倫
出版：日月文化出版股份有限公司
製作：唐莊文化事業有限公司
地址：台北市信義路三段151號9樓
電話：(02)2708-5509　傳眞：(02)2708-6157
E-mail：service@heliopolis.com.tw
郵撥帳號：19716071 日月文化出版股份有限公司
法律顧問：孫隆賢
財務顧問：蕭聰傑

總經銷：時報文化出版企業股份有限公司
電話：(02)23086222
傳眞：(02)23216991
排版：普林特斯資訊有限公司
印刷：微印印刷事業股份有限公司
初版：2005年8月
定價：250元
ISBN：986-81165-6-2

Painting with Acrylics by Wendy Jelbert
Text copyright © Wendy Jelbert 2000
Photographs by Search Press Studios
Photographs and design copyright © Search Press Ltd. 2000
Copyright license arranged with Andrew Nurnberg Associates International Limited
Complex Chinese edition copyright © 2005 HELIOPOLIS CULTURE GROUP/ Clio CULTURE CO., LTD
All rights reserved.

藝術遊 01 定價：250元 特價：168元

想畫就畫─基礎繪畫技法
Basic Drawing Techniques

作者：理查‧伯克斯（Richard Box）
譯者：鍾傑哲

簡介：只要我們了解繪畫方法，並喜愛體會出的方法，就能孕育出成果。本書從探究各種用具、檢視色調和色彩的特性等等方式，讓讀者將繪畫看得更加清晰和透澈。

出版日期：2005年6月

藝術遊 02 定價：250元

想畫就畫─水彩畫
Painting with Watercolours

作者：威廉‧牛頓（William Newton）
譯者：卓釿

簡介：本書運用層次分明的畫風、簡易的題材選擇、清晰的畫法解說，讓讀者輕鬆抓住水彩畫的訣竅。書中的範例均為透明水彩畫，更有助於讀者了解畫水彩畫的精髓。

出版日期：2005年6月

親愛的讀者您好：

感謝您購買唐莊文化的書籍。為提供完整服務與快速資訊，請詳細填寫下列資料，傳真至02-27086157，或免貼郵票寄回，我們將不定期提供您新書資訊，及最新優惠訊息。

劃撥帳號：19716071
戶名：日月文化出版股份有限公司
讀者服務電話：02-27085590
讀者服務傳真：02-27086157
客服信箱：service@heliopolis.com.tw

大好書屋　寶鼎出版　唐莊文化　山岳文化

*1. 讀友姓名：＿＿＿＿＿＿＿＿＿＿＿＿＿＿＿＿＿＿

*2.您的性別：□男　□女　　*3.生日：＿＿＿＿年＿＿＿＿月＿＿＿＿日

*4. 聯絡地址：＿＿＿＿＿＿＿＿＿＿＿＿＿＿＿＿＿＿

*5. 電子郵件信箱：＿＿＿＿＿＿＿＿＿＿＿＿＿＿＿＿

（以上欄位請務必填寫，資料僅供內部使用，保證絕不做其他用途，請放心！）

6. 您的職業：□製造 □金融 □軍公教 □服務 □資訊 □傳播 □學生
　　　　　　□自由業 □其它

7. 您購買的書名：＿＿＿＿＿＿＿＿＿＿＿＿＿＿＿＿＿＿

8. 出版社：□大好 □寶鼎 □唐莊 □山岳

9. 您從哪裡得知本書消息? □書店 □網路 □報紙 □雜誌 □廣播
　　　　　　　　　　　　□電視 □他人推薦 □其他

10. 您通常以何種方式購書? □書店 □網路 □傳真訂購 □郵購劃撥 □其它

11. 您希望我們為您出版哪類書籍? □文學 □科普 □財經 □行銷 □管理
　　　□心理 □健康 □傳記 □小說 □休閒 □旅遊 □童書 □家庭 □其它

12. 您對本書的評價（請填寫代號 1.非常滿意 2.滿意 3.普通 4.不滿意 5.非常不滿意）
　　書名＿＿內容＿＿＿封面設計＿＿＿版面編排＿＿＿文／譯筆＿＿＿

13. 給我們的建議

＿＿＿＿＿＿＿＿＿＿＿＿＿＿＿＿＿＿＿＿＿＿＿＿＿＿

＿＿＿＿＿＿＿＿＿＿＿＿＿＿＿＿＿＿＿＿＿＿＿＿＿＿